HISTOIRE THÉATRALE.

LE THÉATRE-FRANÇAIS

DE

LA RUE DE RICHELIEU

PAR

M. Th. MURET.

ROUEN

IMPRIMERIE DE D. BRIÈRE
RUE SAINT-LO, N° 7.

1861.

HISTOIRE THÉATRALE.

LE THÉATRE-FRANÇAIS

DE

LA RUE DE RICHELIEU

PAR

M. Th. MURET.

ROUEN

IMPRIMERIE DE D. BRIÈRE

RUE SAINT-LO, N° 7.

—

1861.

LE THÉATRE-FRANÇAIS

DE

LA RUE DE RICHELIEU.

Parmi tous les grands travaux que Paris voit exécuter, on remarque ceux qui vont changer notablement l'aspect du Théâtre-Français et, dans certaines parties, ses aménagements intérieurs. Ils rappellent naturellement l'attention sur cet édifice, consacré, depuis plus de soixante ans, à notre première scène, et qui est comme le musée dramatique de la nation. Quelques-uns des détails et des souvenirs qui s'y rattachent ne seront donc pas sans intérêt, à ce qu'il nous semble, d'autant que l'histoire des faits politiques, dans la plus importante époque de nos annales modernes, vient s'y confondre avec l'histoire de l'art.

Pendant plus de cent ans, le Palais-Royal avait eu l'avantage de posséder un des grands spectacles, le premier de tous pour la hiérarchie, l'Académie royale de Musique. Ce voisinage n'était pas sans danger, témoin les deux incendies qui dévorèrent l'Opéra en 1763 et en 1781. En 1763, particulièrement, le Palais-Royal souffrit de graves dommages, et peu s'en fallut qu'il ne fût enveloppé tout entier dans le désastre.

Après le second incendie, on le sait, une salle fut improvisée en soixante-quinze jours, comme par enchantement, sur le boulevard Saint-Martin, et cet édifice provisoire, que l'on craignait de voir fléchir et s'écrouler sous le poids des spectateurs, ouvre encore aujourd'hui ses portes à la foule, après quatre-vingts ans écoulés. Malgré l'expérience des deux incendies, le duc d'Orléans et son fils, le duc de Chartres, regrettaient vivement de ne plus posséder l'Opéra,

comme une sorte de complément de leur palais. Les deux petits spectacles qu'il renfermait dans ses dépendances ne pouvaient former compensation.

L'un, connu sous le nom de *Théâtre des Beaujolais*, à cause du jeune duc de Beaujolais, qui lui accordait son patronage, occupait une salle située à l'extrémité nord-ouest du jardin, et qui, agrandie et modifiée à diverses époques, est le théâtre du Palais-Royal actuel. L'autre était les Variétés-Amusantes, fameuses en leur temps par la vogue des *Battus paient l'amende*, des *Boniface Pointu* et autres farces du même ordre. Primitivement, les Variétés-Amusantes avaient leur humble demeure sur le boulevard, au coin des rues de Bondy et de Lancry. Les directeurs, Gaillard et Dorfeuille, conçurent le projet de donner plus d'importance à leur entreprise et de la transférer au centre de Paris, dans un endroit adopté par la mode et par la foule. C'était dans le temps où le duc d'Orléans et son fils aîné élevaient sur trois côtés du jardin de leur palais ces arcades et ces boutiques, spéculation qui fit naître tant d'épigrammes et de caricatures. Le duc loua aux sieurs Gaillard et Dorfeuille un emplacement qui répondait à une partie de la cour intérieure actuelle, et ces directeurs y firent construire une salle de spectacle en bois, qui fut ouverte le 1er janvier 1785. Le spectacle d'inauguration se composa du *Palais du bon Goût*, prologue *avec ses agréments*; de *Boniface Pointu et sa Famille*, du *Danger des Liaisons* et de *l'Enrôlement supposé*. Dès-lors, les Variétés-Amusantes du boulevard devinrent les Variétés-Palais-Royal, ce qui était un premier pas fait vers de plus hautes destinées.

Cependant le duc d'Orléans (Louis-Philippe-Joseph), qui avait succédé, le 18 novembre 1785, au titre de son père, ne renonçait pas à l'idée de voir l'Opéra lui revenir. C'est dans cet espoir qu'il fit commencer, en 1786, les travaux d'une vaste salle, non pas sur le même lieu que l'ancien Opéra, qui occupait à peu près le terrain de la cour des Fontaines, mais de l'autre côté, entre le palais et la rue de Richelieu. Les plans en furent dessinés et la construction en fut dirigée par l'architecte Louis, dont le nom est attaché au beau théâtre de Bordeaux.

Mais le prince dut bientôt se convaincre que son espérance était vaine, et l'on a même dit que cette déception, à laquelle il crut que Marie-Antoinette avait contribué, ne fut pas étrangère à l'hostilité qu'il montra envers cette malheureuse reine. Il fallut bien tirer parti de l'édifice en construction. Le duc d'Orléans consentit à descendre beau-

coup et à tomber de l'Opéra aux Variétés-Amusantes. Par acte du 6 février 1787, le futur théâtre fut loué à Gaillard et à Dorfeuille pour une durée de trente ans, et moyennant une somme annuelle de 24,000 livres. L'affaire était peu avantageuse, car la salle ne coûtait pas moins de 3 millions. Disons tout de suite que, lors de la proscription de la famille d'Orléans et de la vente de ses biens, Gaillard et Dorfeuille achetèrent non seulement le théâtre, mais encore la partie du palais à laquelle il était adossé, au prix de 1,600,000 livres en assignats. Comme ils ne se trouvèrent pas en mesure de payer, ils cédèrent leur marché à un sieur Prévost, qui, lui-même, en fit rétrocession à un sieur Julien.

Ce fut le samedi 15 mai 1790 que se fit l'ouverture de la salle Richelieu. On donna un prologue d'inauguration suivi d'un divertissement et deux pièces du répertoire courant : *le Pessimiste ou l'Homme mécontent de tout*, comédie en un acte et en vers, et *le Médecin malgré tout le monde*, comédie en trois actes et en prose. A dater de ce jour, les Variétés quittèrent tout-à-fait leur ancien nom pour celui de *Théâtre du Palais-Royal*. On loua généralement la coupe et les dispositions de la salle, et Paris eut un grand théâtre de plus, — un grand théâtre pour un spectacle toujours classé parmi les spectacles secondaires, bien que son genre s'agrandit de jour en jour, afin de remplir un cadre si différent de l'humble scène des boulevards (1).

Parmi les auteurs qui travaillaient principalement pour ce théâtre, nous citerons Dumaniant et Pigault-Lebrun. Ce fut aux Variétés-Palais-Royal que Dumaniant donna *Guerre ouverte ou Ruse contre Ruse* et *la Nuit aux Aventures*, pièces d'intrigue adroitement et vivement conduites.

Pigault-Lebrun était alors à ses débuts. Il n'avait pas encore composé les romans qui lui firent une réputation, — ou une notoriété, si l'on aime mieux, — maintenant éclipsée, évanouie, passée au rang des traditions, comme, dans un autre genre, les petits vers mauvais sujets de Dorat le mousquetaire ou les madrigaux mythologiques du galant Demoustier. Les romans de Pigault-Lebrun ! vieux flacon de vin éventé ! vieux costumes fripés et tachés d'un

(1) On sera peut-être curieux de savoir quel était le prix des places; le voici: premières loges, balcons et loges de théâtre (probablement les loges d'avant-scène), 4 livres 4 sous; galeries, loges grillées, secondes et orchestre, 3 livres; amphithéâtre, troisièmes loges et parquet, 1 livre 10 sous; rotonde, 2 livres; quatrièmes loges, 1 livre.

ancien mardi-gras ! Joies clandestines de quelques écoliers d'alors, de quelques septuagénaires d'aujourd'hui, qui, seuls, se plaisent encore à se rappeler quelquefois, comme réminiscence de jeunesse, ces gaudrioles rancies ! La plupart des pièces de Pigault-Lebrun, telles que *Charles et Caroline*, *l'Amour et la Raison*, *les Rivaux d'eux-mêmes*, tendent bien plus vers le sentiment ou le marivaudage que vers ces débauches de gaîté graveleuse où il eut, pendant un temps, le triste honneur d'être chef d'école. Son *Pessimiste*, qui fit partie, comme on l'a vu, du spectacle d'inauguration de la salle, est un louable essai de comédie de caractère. Peu après cette ouverture, vinrent *les Deux Figaro* du comédien Richaud-Martelly, qui remettait en scène le barbier espagnol avec une intention satirique peu déguisée à l'égard de Beaumarchais. La pièce ne manquait pas de verve ni d'esprit, et elle était amusante par elle-même, puisqu'elle se jouait encore de notre temps, alors que cette petite guerre personnelle était tout-à-fait hors de cause.

La troupe du Palais-Royal, qui était recommandable surtout par le zèle et l'ensemble, avait fait, en 1789, une acquisition précieuse pour le répertoire plus relevé où tendaient ses efforts. Les directeurs s'étaient attaché un ancien sociétaire de la Comédie-Française, l'acteur-auteur Monvel. Plusieurs années auparavant, un ordre de police, attribué à des motifs peu honorables pour ses mœurs, l'avait forcé de quitter la France. De retour de cet exil, où il avait obtenu les fonctions de lecteur du roi de Suède, il retrouva tout à propos une place offerte à son talent (1).

Le cadre était tout prêt pour la seconde scène littéraire que souhaitaient vivement les auteurs asservis à un séculaire monopole ; mais le théâtre du Palais-Royal était encore loin de pouvoir lutter contre une réunion de talents de premier ordre comme celle que possédait la Comédie-Française. Le grand art dramatique continuait donc d'avoir son seul siège dans cette salle du faubourg Saint-Germain, — actuellement l'Odéon, — inaugurée en 1782, et qui avait vu, deux ans plus tard, le succès inouï et exceptionnel du *Mariage de Figaro*. Heureusement pour le théâtre du Palais-Royal, des circonstances étrangères à la littérature lui préparaient des renforts encore plus puissants que celui de Monvel, et qui allaient tout-à-coup le faire entrer dans

(1) On sait que Mlle Mars était fille de Monvel, qui s'appelait, de son véritable nom, *Boutet*.

une autre phase. C'est à la Comédie-Française même que se passaient ces événements, où les luttes politiques du temps viennent se refléter et se reproduire dans toute leur ardeur. Retraçons ces pages curieuses de la grande histoire qui s'écrivait alors, — qui s'écrivait partout, dans les spectacles et dans la rue, comme à la tribune.

La soirée du 4 novembre 1789 avait marqué une date mémorable dans les annales du Théâtre-Français, car elle renfermait en germe tous les faits qui devaient suivre. L'affiche annonçait ce jour-là une première représentation impatiemment attendue, celle de *Charles IX ou l'Ecole des Rois*, tragédie en cinq actes.

L'auteur était un jeune homme dont les premiers pas, — *Edgar ou le Page supposé*, petite comédie représentée en 1785, et *Azémire*, tragédie jouée en 1786, — n'avaient pas été heureux. Marie-Joseph de Chénier, — l'habitude a effacé la particule nobiliaire que les événements et l'opinion firent mettre à l'écart, — était le quatrième et dernier fils de M. de Chénier, ancien consul général de France à Constantinople. Son frère André, le troisième des quatre frères, avait deux ans de plus que Marie-Joseph, qu'on se figure ordinairement comme son aîné. Leur mère était une Grecque d'une beauté rare, dont la propre sœur fut la grand'mère de M. Thiers, qui se trouve être ainsi le neveu, à la mode de Bretagne, des deux poëtes. La patrie d'Homère, où fut leur berceau, avait plutôt versé son influence sur celui d'André, tout-à-fait Grec par sa poésie, qui semble distiller le plus doux miel de l'Hymète. Dans Marie-Joseph, on retrouve bien moins un fils de l'Attique ou de l'Ionie qu'un Romain austère, nourri des terribles exemples laissés par les vieux républicains.

Au début de la Révolution, l'un et l'autre en avaient adopté les principes, mais dans une mesure différente et selon le caractère propre à chacun des deux. Les pures et hautes aspirations d'André n'avaient rien de violent ni d'agressif, rien qui sentît le fiel et la haine. En présence des excès qui compromirent d'une manière si déplorable cette grande et féconde rénovation de la France, une forte réaction se fit dans cette âme sensible et compatissante. André Chénier fut loin d'abjurer son généreux amour pour la liberté, mais il se sépara énergiquement des anarchistes et ne fit que mieux connaître ainsi son attachement à la glorieuse cause qu'ils souillaient. L'indignation arma sa douce muse du fouet vengeur de Némésis et mit à sa lyre une corde d'airain pour stigmatiser l'apothéose des soldats

révoltés de Nancy, pour *pétrir dans leur fange ces bourreaux barbouilleurs de lois*, comme il appelait, dans ses derniers vers, de sanguinaires et ignobles tyrans. Il alla jusqu'à s'associer à Malesherbes dans une sainte et périlleuse tâche, à dévouer sa plume à la défense du malheureux roi dont il devait, sept mois après, partager le sort. On sait, en effet, que la lettre signée par Louis XVI dans la nuit du 17 au 18 janvier 1793, pour demander à la Convention le droit d'appel au peuple, fut écrite par André Chénier. Un tel acte de courage vaut bien des beaux vers.

Marie-Joseph s'était jeté dans la mêlée politique avec une âpreté que son frère ne connaissait pas, et il ne sut pas, comme lui, s'arrêter en chemin. Au moment où André se faisait si noblement l'avocat du royal accusé, Marie-Joseph siégeait sur les bancs des accusateurs-juges et déposait dans l'urne le vote fatal. Toutefois, et malgré cette divergence profonde qui, dès-lors, séparait les deux frères, on répugne à croire que Marie-Joseph ait pu sauver André de l'échafaud et qu'il ne l'ait pas fait. Cette cruelle accusation, qui lui fut jetée, il l'a repoussée dans son *Epître sur la Calomnie* avec des accents trop beaux pour qu'ils puissent être, à ce qu'il semble, l'expression du mensonge. C'était Marie-Joseph qui avait préparé à Versailles, pour son frère, la retraite d'où une généreuse inquiétude sur le sort d'un ami fit sortir André. Une fois que celui-ci fut plongé dans les prisons, il ne paraît nullement démontré que l'intervention de son frère, en butte lui-même à la haine de Robespierre, eût été de nature à sauver le captif. La chance d'être oublié sous les verrous était le meilleur espoir de salut, et les sollicitations incessantes de M. de Chénier le père, malheureux vieillard qui croyait attendrir des hommes sans pitié, ne firent peut-être que hâter l'arrêt funeste. Hélas! deux jours encore, et le 9 thermidor aurait sauvé la victime !

Lavons donc Marie-Joseph Chénier d'une accusation injuste, et revenons à l'œuvre qui allait obtenir un retentissement vainement demandé à ses premiers essais.

Charles IX, d'après la date du discours préliminaire, aurait été écrit en 1788. A ce moment, les approches de la Révolution se faisaient déjà sentir. Fervent disciple de Voltaire, dont les tragédies laissent quelquefois trop voir l'auteur derrière le personnage, Chénier s'était attaché par-dessus tout, dans *Charles IX*, au thème philosophique. Certes, on ne saurait jamais flétrir d'un stigmate trop sanglant l'épouvantable forfait de la Saint-Barthélemy, cette horreur

que rien n'égale peut-être dans aucune histoire ; mais le tableau, sans être pour cela moins énergique, pourrait mieux dissimuler l'idée moderne et reproduire plus exactement le temps, les mœurs, les physionomies. Cette absence de couleur locale, défaut trop général de nos tragédies, s'aggrave ici par la préoccupation évidente du poëte. Néanmoins, *Charles IX* renferme de réelles beautés, et se trouva, en outre, avoir tout l'à-propos d'une pièce de circonstance.

Outre ce puissant secours, Chénier eut pour sa pièce un autre auxiliaire, un talent dont la renommée, fondée depuis sur bien d'autres titres, allait dater de cet ouvrage.

Deux ans auparavant, le 21 octobre 1787, un jeune acteur, nommé Talma, élève de Dugazon le comique (mais M. Samson a bien été le professeur de Mlle Rachel), avait débuté à la Comédie-Française dans Seïde de *Mahomet*. Né, d'après la date qui paraît la plus positive, le 15 janvier 1763, Talma, en 1789, avait donc vingt-six ans : c'était un an de plus que Chénier. Les débuts du nouveau tragédien avaient obtenu la plus sérieuse attention des connaisseurs. Son intelligence profonde, à laquelle les leçons du professeur n'avaient pu enseigner que certains procédés techniques et matériels de l'art ; le caractère de sa tête et de sa physionomie, où l'expression la plus tragique s'alliait à la régularité des traits ; cette sensibilité, cette chaleur de l'âme, que le langage du théâtre appelle *foyer*, telle était la réunion peu commune de qualités qui avait fait concevoir du jeune Talma les plus heureuses espérances.

Ajoutons-y un mérite alors exceptionnel, celui du soin dans le costume, encore presque aussi ridicule que cent ans auparavant. La réforme dont Lekain et Mlle Clairon avaient eu l'idée était restée à peu près à l'état de projet, ou bien ils se contentaient de peu, témoins les portraits qui nous restent d'eux dans quelques-uns de leurs principaux rôles. Les héros et les héroïnes de l'antiquité n'avaient pas cessé d'offrir les plus étranges accoutrements de fantaisie, quand le débutant de la veille, guidé par la pureté de son goût, par l'étude et l'instinct du vrai, osa donner un exemple qui bouleversait toutes les vieilles traditions. Un jour, chargé du rôle accessoire de Proculus, dans le *Brutus* de Voltaire, on le vit sortir de sa loge, pour entrer en scène, costumé d'après les monuments de l'art et avec la sévérité, l'exactitude la plus romaine. Ce fut autour de lui un étonnement général, tant cette innovation changeait les anciens us et coutumes. « Oh ! qu'il est ridi-

» cule ! Il a l'air d'une statue antique ! » Cette exclamation d'une fort aimable actrice (M^{lle} Contat, dit-on) était le meilleur des éloges, involontairement donné au hardi novateur. Bientôt il ne fut plus possible, au moins pour les personnages antiques, de conserver les bizarres anomalies sur lesquelles le public avait ouvert les yeux, et il fallut que le bonhomme Vanhove lui-même, la routine personnifiée, se résignât, quoique fort mécontent, à ces costumes où l'on ne pouvait pas seulement, disait-il, avoir une poche sur le côté, *pour mettre sa tabatière et la clef de sa loge.*

Malgré la faveur témoignée par le public à Talma, le jeune acteur, reçu sociétaire en 1789 seulement, — deux ans après ses débuts, — ne voyait pas sa position s'agrandir. Cette faveur même et son talent étaient pour lui une fort mauvaise recommandation auprès de certains personnages influents du sénat tragi-comique. Ce n'était pas là un de ces nouveau-venus incapables de porter ombrage et dont un chef d'emploi puisse dire :

Il est assez mauvais pour que je le protège (1).

Talma restait donc renfermé dans la condition subalterne de doublure, tant pour la tragédie que pour la comédie, où il jouait, aux termes des règlements, quelques amoureux. Aucun rôle nouveau, où il pût déployer ses forces, ne lui avait été jusqu'alors confié. Ayant la juste conscience de lui-même, comment n'aurait-il pas aspiré impatiemment après l'occasion de donner carrière à cette ardeur créatrice qui bouillonnait en lui ?

Cette occasion, elle se rencontra enfin, et ce fut *Charles IX* qui vint la lui offrir.

Dans la distribution projetée des rôles, Charles IX devait être représenté par Saint-Phal. Cet acteur préféra le rôle de Henri de Navarre, comme plus agréable à remplir par la sympathie que le personnage obtiendrait des spectateurs. En cela, Saint-Phal ne fit pas preuve d'une parfaite intelligence. Pour l'effet dramatique, le caractère le plus héroïque n'est pas le plus fécond en ressources. Un personnage du genre *admiratif* et tout d'une couleur ne vaut pas un caractère capable d'un crime ; non pas un scélérat endurci, un coquin aussi tout d'une pièce dans sa perversité, mais un personnage en proie à des luttes intérieures, à des assauts violents, aux déchirements du remords, comme Charles IX, moins coupable dans l'histoire que

(1) Casimir Delavigne, *les Comédiens.*

son abominable mère. L'erreur de Saint-Phal tourna au profit de Talma. Le rôle de Charles IX lui fut donné, échange dont l'ouvrage et l'auteur furent loin d'avoir à se plaindre.

Le succès fut très grand, les circonstances d'une part, l'acteur de l'autre, prêtant à la pièce le plus puissant concours. On acclamait avec ardeur les idées à l'ordre du jour, en même temps que le jeune tragédien, dont la puissance, trop longtemps contenue en elle-même, se manifestait de manière à le placer tout-à-coup sur le premier rang. Ce fut un de ces triomphes brillants qui font époque. *Charles IX* attira la foule, bonne aubaine pour le théâtre, en ce temps surtout, car les préoccupations et les événements politiques n'avaient pu manquer de nuire aux recettes.

Cependant, après trente-deux représentations qui n'avaient pas épuisé le succès et l'influence attractive de la pièce, on vit avec étonnement *Charles IX* disparaître de l'affiche. Comment expliquer cette interruption évidemment préjudiciable aux intérêts de la caisse ?

Les têtes échauffées se donnèrent carrière. A la disparition de l'œuvre en vogue, on assignait deux causes : l'opinion politique et les jalousies de métier. Ni l'une ni l'autre n'était peut-être absolument imaginaire.

Il s'en fallait que les agitations et les luttes du dehors n'eussent pas leur écho à l'intérieur de la Comédie-Française. Deux partis s'y étaient formés, aussi prononcés, chacun dans son sens, qu'à l'Assemblée constituante ou sur la place publique. Au culte paisible de l'art se mêlaient des dissentiments chaque jour plus profonds. Mais, tandis que la majorité était acquise partout ailleurs à la Révolution, le sentiment peu favorable au nouvel ordre de choses dominait au foyer et dans les coulisses. Dans le monde théâtral, les comédiens du roi formaient une aristocratie qui, de même que l'aristocratie de naissance, ne pouvait voir avec plaisir tomber ses priviléges. Les pensions de la cour, les cadeaux, les faveurs, les brillantes représentations à Versailles devant le roi, la famille royale, et tout le grand monde qui les entourait, ces bénéfices, ces splendeurs, devaient laisser des regrets faciles à comprendre. Ces gentilshommes de la Chambre, avec leurs belles manières, si bien transportées sur la scène par Molé, par Fleury ; avec leurs générosités magnifiques, dont plus d'une, parmi ces dames, avaient pu faire l'épreuve, comment ne pas les préférer à ces bourgeois vulgaires du Conseil de Ville, qui ne portaient ni broderies, ni paillettes ? Ajoutons, pour être juste, que les bien-

faits du roi et de sa famille avaient, sans doute, laissé chez plusieurs comédiens, en dehors de la question d'intérêt, les sentiments d'une reconnaissance honorable.

Parmi ceux, en moins grand nombre, chez qui les opinions nouvelles avaient été les plus fortes, nous citerons d'abord Dugazon, dont le talent comique aurait été bien plus parfait, si sa verve exubérante ne l'avait souvent entraîné dans des charges désavouées par le goût. Cet excès de verve, ce besoin de faire rire, il débordait chez Dugazon, même hors de la scène, dans des plaisanteries et des mystifications où le bouffon et le farceur se faisaient trop sentir et compromettaient également la dignité de l'homme et la qualité d'interprète de Molière. Dans les opinions politiques qu'il adopta, Dugazon ne sut pas davantage éviter l'excès et tomba dans des écarts bien plus regrettables encore que des charges déplacées (1).

La Révolution avait également rencontré un chaleureux adepte dans Talma. Elève de Dugazon, nous l'avons dit, il se trouvait naturellement lié avec lui par ces rapports antérieurs; mais, mieux que l'âge mûr de son professeur, sa jeunesse fait comprendre une effervescence qui, d'ailleurs, ne précipita jamais le jeune tragédien jusqu'au même point où Dugazon eut le malheur de se laisser entraîner. L'abus du privilége, en comprimant le plus possible, malgré le succès de ses débuts, l'essor de son talent, avait dû lui

(1) La femme de Dugazon, cette charmante actrice de l'Opéra-Comique, dont le nom est encore conservé en province à l'emploi qu'elle remplissait, fut loin de montrer à cette époque des opinions semblables à celles de son mari. Un soir, en 1792 (ce fut une des dernières fois que l'infortunée Marie-Antoinette alla au spectacle), Mme Dugazon remplissait le rôle de Lisette dans *les Evénements imprévus.* Dans un duo du second acte se trouvent ces deux vers :
J'aime mon maître tendrement;
Ah! combien j'aime ma maîtresse!

Mme Dugazon, tournant visiblement les yeux vers la reine, chanta ces paroles avec une expression qui ne laissait aucun doute sur le sens qu'elle leur donnait. Des cris : *la prison !* se firent entendre. Sans s'effrayer, l'actrice chanta une seconde fois les deux vers en les adressant à la reine d'une manière encore plus marquée. Cette fois, de vifs applaudissements éclatèrent. Marie-Antoinette sortit du spectacle extrêmement émue. Quant à la courageuse actrice, elle ne parut plus dans ce rôle, et elle dut, pendant la Terreur, s'éloigner de la scène, heureuse d'en être quitte à ce prix. Il était difficile que l'harmonie régnât dans un ménage aussi peu assorti que le sien par le caractère et les sentiments; aussi avait-elle divorcé dès le commencement de la Révolution; néanmoins, elle continua toujours de porter le nom de son mari.

faire accueillir avec joie, on le conçoit, l'aurore d'un régime qui tendait à supprimer les priviléges de toutes sortes. Avec ce sentiment dans l'âme, la couleur politique de *Charles IX* dut stimuler encore chez Talma l'inspiration et le zèle. A peu près du même âge tous les deux, animés des mêmes opinions, le jeune auteur et le jeune acteur furent, dès-lors, étroitement unis par le succès qu'ils partageaient ensemble et confondirent à la fois leurs sentiments politiques et leurs intérêts communs.

M^{me} Vestris, sœur de Dugazon, s'était rangée dans le même camp. Mariée à un danseur médiocre, frère du premier Vestris, de l'Opéra, elle était une des reines de la tragédie, et c'était elle qui jouait, dans *Charles IX*, Catherine de Médicis. Dans le parti du mouvement, comme on aurait dit une quarantaine d'années plus tard, figuraient aussi Grandmesnil, excellent comédien, dont le souvenir s'est particulièrement attaché à des rôles qu'on appelle *à manteau*, tels qu'Arnolphe ou Harpagon ; Grammont, qui jouait sans défauts prononcés, mais sans qualités marquantes, les premiers rôles dans la tragédie et la comédie. Aux jours les plus orageux de la Révolution, il quitta le théâtre pour revêtir l'uniforme, fut improvisé général, comme les Santerre, les Ronsin et autres, dans cette milice de funeste mémoire, dite *armée révolutionnaire*, et victime des luttes à mort où s'entredéchiraient les partis extrêmes, il périt sur l'échafaud avec son fils, qui lui servait d'aide-de-camp.

Comme l'Assemblée nationale, l'assemblée des comédiens avait donc son *côté droit* et son *côté gauche*. Le *côté droit* s'était bien résigné, sans doute, à encaisser les recettes fructueuses que produisait *Charles IX*, et cependant, l'opinion luttant contre l'intérêt, il avait la pièce en médiocre sympathie, d'autant qu'elle faisait une position toute nouvelle à Talma, ce soleil levant à qui s'attachait l'éclatante faveur du public. Talma avait donc tout à la fois contre lui son talent et ses opinions. *Charles IX* lui offrant la seule création, la seule occasion de briller qu'il eût dans le répertoire, il sollicitait vivement la reprise des représentations sans pouvoir l'obtenir. Si le mauvais vouloir de la majorité était peu équivoque, il est permis de croire que la juvénile ardeur de Talma, exaltée par le succès, n'apportait pas dans la question tout l'esprit de conciliation désirable. Naudet, l'un des sociétaires les moins élevés par la hiérarchie des emplois, était son plus fougueux adversaire. Telle était l'irritation mutuelle, qu'un jour, au moment de lever le rideau (on

allait jouer *Tancrède*), une altercation entre eux alla jusqu'à des arguments fort étrangers à la dignité tragique. Ces querelles intestines n'étaient pas ignorées au dehors, et la suspension de *Charles IX* suscitait dans les cafés et autres lieux publics des commentaires où les influences que l'on regardait comme dominantes au théâtre étaient traitées avec fort peu de ménagements.

Un soir, dans l'été de 1790 et peu après la grande fête de la Fédération, une voix s'éleva dans la salle, une voix dont le retentissement redoutable était assez connu dans une autre enceinte, car ce n'était rien moins que la voix de Mirabeau en personne. Au nom des fédérés provençaux encore présents à Paris, Mirabeau demande que l'on joue *Charles IX*. La motion est aussitôt appuyée par des adhésions nombreuses. Sur cette réquisition, Naudet se présente et répond, au nom de la Comédie, qu'on aurait tout le désir possible de déférer au vœu exprimé ; par malheur, Saint-Prix est malade, Mme Vestris est indisposée, ce qui empêche absolument de donner la pièce ; mais, dans le même moment, un autre orateur sort *ex abrupto* de la coulisse : c'est Talma. Il déclare que l'indisposition de Mme Vestris n'est pas assez sérieuse pour mettre obstacle à son zèle, et que, pour M. Saint-Prix, il est facile de faire lire son rôle par un autre acteur.

Cette offre est accueillie par les plus vifs applaudissements. Mise de la sorte en demeure, la Comédie dut s'exécuter séance tenante ; *Charles IX* fut donc représenté, Grammont remplaçant Saint-Prix. Talma, chaleureusement applaudi, fut demandé après la pièce, honneur devenu aujourd'hui ridiculement banal, mais qui ne l'était pas alors. La représentation, toutefois, fut très orageuse ; plusieurs spectateurs s'étant obstinés, en dépit de l'usage consacré, à rester la tête couverte, la force armée intervint. Un personnage trop fameux depuis, Danton, se fit assez remarquer parmi les tapageurs pour être arrêté et conduit à l'Hôtel-de-Ville.

Il n'est pas besoin de dire si l'incartade de Talma (on doit avouer que sa démarche méritait bien ce nom) exaspéra contre lui les camarades qu'il avait ainsi compromis vis-à-vis du public. Des lettres publiées dans les journaux par Mirabeau, par Chénier, par Talma, vinrent ajouter un surcroît d'aigreur à ces tristes débats. Talma, en accusant la haine de ses adversaires, les appela *les* NOIRS *de la Comédie-Française* (par cette qualification de *noirs* on désignait les membres de l'Assemblée nationale regardés comme les dé-

fenseurs des priviléges, comme les ennemis de la liberté).
A cette attaque repréhensible la Comédie répondit par un acte de haute rigueur. Le comité se rassembla pour prononcer à l'égard du délinquant. Fleury ouvrit la séance par ces graves paroles : « Messieurs, je vous dénonce une » conspiration contre la Comédie-Française. » Dugazon entrait en ce moment. Imitant d'une manière grotesque le ton et l'accent des colporteurs de journaux et d'imprimés qui pullulaient dans les rues : « Voilà, cria-t-il, la grande cons-» piration découverte! c'est du curieux! c'est du nouveau! » A cette bouffonnerie, le tribunal eut peine à conserver le sérieux que réclamaient ses fonctions. Il se remit néanmoins, et d'une voix presque unanime Talma fut déclaré exclu de la société.

La nouvelle de cette décision extrême fut bientôt répandue. La majorité du public, surtout la plus active, la plus bruyante, se déclara vivement pour Talma, et il fut aisé de prévoir qu'une tempête violente ne tarderait pas à éclater.

Le jeudi 16 septembre, l'affiche annonçait la tragédie de *Spartacus*, avec Larive dans le principal rôle, et *le Cocher supposé*. A peine eut-on levé la toile, qu'un millier de voix crient : « Talma! Talma! » Une faible minorité veut en vain s'opposer à cet appel; les cris redoublent, le tumulte s'accroît. Enfin, la Comédie fait annoncer que, le lendemain, on rendra compte des motifs pour lesquels M. Talma était éloigné de la scène.

La partie n'était que remise à vingt-quatre heures. Les deux camps opposés employèrent ce délai à grossir leurs forces. Le jour suivant, la salle, remplie d'une foule très animée, retentissait de vociférations furieuses dès avant le lever du rideau. Les femmes en grand nombre garnissaient les loges, bien que l'orage fût prévu et annoncé, ou plutôt à cause de cette prévision même : la curiosité dominait la peur. Néanmoins, plus d'une ne pouvait retenir des cris d'effroi au milieu de ce vacarme, de ces défis qui s'entrechoquaient. Le spectacle annoncé, qui se composait du *Barbier de Séville* et de *l'Ecole des Maris*, n'était que la moindre affaire de la soirée. Ce qu'on attendait avec une impatience si fiévreuse, c'étaient les explications promises. Le maire de Paris, l'illustre et malheureux Bailly, avait engagé les comédiens à ne pas s'obstiner dans leur décision jusqu'à ce que le pouvoir municipal fût tout-à-fait constitué. Allaient-ils déférer ou bien résister à cet avis officieux ?

Enfin, le rideau se lève: Fleury, qui s'était bravement

chargé de la terrible commission, paraît tout habillé de noir et fait les saluts d'usage. Le bruit s'apaise pour l'entendre, et de sa voix nette et claire il prononce ces mots :

« Messieurs, ma société, persuadée que M. Talma a trahi
» ses intérêts et compromis la tranquillité publique, a dé-
» cidé à l'unanimité qu'elle n'aurait plus aucun rapport
» avec lui, jusqu'à ce que l'autorité en eût décidé. »

Sur cette déclaration, on juge si le tumulte reprend et se déchaîne avec fureur. Les partisans de la Comédie applaudissent de toutes leurs forces, ses adversaires font éclater un ouragan de huées, de cris, de sifflets. Au milieu de cet affreux vacarme, et pour y ajouter encore, Dugazon s'élance des coulisses, et s'avançant vivement vers la rampe :

« Messieurs, dit-il, la Comédie va prendre contre moi la
» même délibération que contre M. Talma. Je dénonce toute
» la Comédie : il est faux que M. Talma ait trahi la société et
» compromis la sûreté publique ; tout son crime est de vous
» avoir dit qu'on pouvait jouer *Charles IX*, et voilà tout. »

Cette harangue, aussi étrange qu'imprévue, met le comble au tumulte : ce ne sont que des motions qui se heurtent et se croisent, des orateurs plus exaltés les uns que les autres, demandant la parole comme dans le dernier des clubs et la prenant tous à la fois. A travers l'effroyable charivari, le bruit d'une grosse sonnette se fait entendre. C'était un spectateur qui l'agitait à tour de bras en criant : « A l'ordre ! » à l'ordre ! » et en parodiant d'une manière bouffonne le président de l'Assemblée nationale ; puis, il donne la parole à l'un des orateurs, et enfin, voyant que le tumulte ne cesse pas, il se couvre, afin de continuer la parodie. L'auteur de cette plaisanterie était Suleau, l'un des rédacteurs des *Actes des Apôtres*, cette œuvre de polémique légère où la Révolution était attaquée, hommes et principes, par l'épigramme en prose et en vers : petite guerre qui pouvait peu contre une adversaire pareille. Cependant elle ne prit les railleurs que trop au sérieux. L'un des collaborateurs de Suleau, Champcenetz, fut envoyé au supplice par le tribunal révolutionnaire ; Suleau périt avant lui, massacré dans la fatale journée du 10 août ; le fer sanglant se chargea de répondre au bon mot et à la chanson (1).

Revenons dans la salle de la Comédie-Française, où l'on ne s'égorgeait pas tout-à-fait ; mais il s'en fallait peu. Après

(1) Il était père de M. de Suleau, nommé préfet des Bouches-du-Rhône en 1849 et aujourd'hui sénateur.

avoir bien crié, les deux partis s'entendirent jusqu'à un certain point pour demander communication de la délibération prise par les comédiens. Ce fut encore Fleury qui se chargea de cette lecture, qui fut loin de calmer les esprits. On se mit en devoir de jouer *l'Ecole des Maris*; mais il fut impossible de retrouver Dugazon, qui avait un rôle dans la pièce et qui s'était éclipsé après sa singulière apparition. Alors les banquettes furent brisées, le théâtre escaladé, pris d'assaut. Cependant, vers onze heures, le champ de bataille fut abandonné. La foule se dirigea vers le Palais-Royal en poussant des cris affreux. La garde arriva très à propos pour empêcher que le sang ne coulât, et, de guerre lasse, les deux armées ennemies allèrent se coucher.

Le lendemain, les comédiens furent mandés à l'Hôtel-de-Ville. A la semonce que leur adressa Bailly sur l'obstination qui avait amené ces scènes violentes, ils répondirent en invoquant l'autorité des gentilshommes de la Chambre, devant lesquels ils avaient porté l'affaire. Cette juridiction de l'ancien régime luttait encore contre le nouveau, et les comédiens, placés entre l'un et l'autre pouvoir, inclinaient, comme nous l'avons dit, vers le vieux prestige du rang et des titres. Mais le Conseil de Ville, sans s'arrêter à un déclinatoire fait plutôt pour le blesser, prit une délibération qui enjoignait aux comédiens de jouer avec Talma, et qui fut imprimée et placardée dans Paris. Pour balancer équitablement les torts réciproques, Dugazon reçut, de son côté, une réprimande, avec injonction de garder les arrêts chez lui pendant huit jours, et impression à ses frais de cent exemplaires du jugement.

Les comédiens n'étaient pas encore poussés dans leurs derniers retranchements. A la délibération du Conseil de Ville, ils en opposèrent une nouvelle de leur assemblée, et, traitant de puissance à puissance, ils la notifièrent à l'autorité municipale par une lettre que portèrent deux ambassadeurs, Belmont et Vanhove. Pourtant, le Conseil voulut que force lui restât dans cet étrange conflit. Le 24 septembre, il déclara la délibération et la lettre des comédiens contraires au respect dû à l'autorité légitime, et leur renouvela sa précédente injonction.

Cette résistance opiniâtre du sénat dramatique exaspérait de plus en plus les esprits. Le 26 septembre, la salle du Théâtre-Français retentit de cris furieux, qui réclamaient cette fois l'exécution de l'arrêté municipal. Des luttes brutales s'élevèrent ; la noble enceinte se changea en arène

de boxeurs. Bailly, arrivant sur ces entrefaites, parvint à calmer un peu la tempête par son influence morale, encore reconnue et respectée. Le lendemain, la clôture du théâtre fut ordonnée, jusqu'à ce que les comédiens eussent obéi.

Devant cette mesure énergique, il fallut, au bout du compte, s'exécuter. Le mardi 28, *Charles IX* et Talma reparurent. La pièce et l'acteur reçurent une ovation éclatante, que partagèrent Mme Vestris et Dugazon.

De tels conflits, prolongés et envenimés encore par la plus amère polémique de lettres, de mémoires, d'articles de journaux, rendaient désormais la vie commune impossible entre les deux fractions opposées de la Comédie-Française; c'étaient continuellement des récriminations, des provocations injurieuses, où le répertoire et les intérêts de l'art n'étaient pas moins compromis que le calme intérieur. Il est certain qu'entre camarades placés, les uns vis-à-vis des autres, dans une situation pareille, ce concours de bons vouloirs mutuels, que les représentations réclament aussi bien que les répétitions, devait laisser beaucoup à désirer. Les serrements de mains et les accolades amenés par maintes scènes tragiques ou comiques avaient parfois grand besoin de l'impérieuse exigence du théâtre, et ne pouvaient manquer de faire songer au vers de *Britannicus* :

J'embrasse mon rival, mais c'est pour l'étouffer.

Cet état de choses devait nécessairement aboutir à une scission, à un démembrement, d'autant qu'un autre théâtre était là, tout prêt à profiter de ces discordes et à donner aux dissidents l'hospitalité la plus empressée. Les lois nouvelles, en établissant la liberté théâtrale, avaient fait de l'ancien répertoire un *domaine public*, dans la véritable acception du mot, et aboli tout monopole et toute exclusion de genre. Gaillard et Dorfeuille rencontraient une occasion inespérée pour élever autel contre autel, et pour ériger tout-à-fait la scène du Palais-Royal en rivale de la Comédie-Française.

Des négociations s'ouvrirent, des propositions avantageuses furent faites, par suite desquelles Talma, Mme Vestris, Dugazon et Grandmesnil se séparèrent de la société pour entrer au Palais-Royal. Ils y furent suivis par Mlle Lange, dont les beaux yeux et les galantes victoires ont tant défrayé les chroniques de l'époque, et par une jeune tragédienne, Mlle Desgarcins, qui, dès ses débuts encore tout récents (24 mai 1788), avait révélé un talent plein d'âme et

de sensibilité. Ce fut à la clôture de Pâques 1791, le 10 avril, que s'effectua cette séparation mémorable (1).

Perdre à la fois plusieurs de ses acteurs les plus distingués et voir s'élever par eux une concurrence redoutable, c'était là, pour le Théâtre Français, un double et sensible coup. Sans doute des talents comme Molé, Fleury, Dazincourt, MM^{lles} Contat, Devienne, Joly, lui assuraient toujours une prééminence incontestable dans la comédie ; mais Talma, M^{me} Vestris, M^{lle} Desgarcins, balançaient, dans l'autre genre, cette supériorité. Ils trouvaient un excellent auxiliaire dans Monvel, dont la rare intelligence, suppléant à la faiblesse de son organe et de ses moyens, savait supérieurement toucher la corde pathétique.

Naturellement, Chénier avait associé son talent d'auteur à cette scission dont son *Charles IX* avait été l'origine. Il avait bien droit aux honneurs de l'ouverture, et ce fut, en effet, par un ouvrage de lui que se fit l'inauguration du *Théâtre-Français de la rue de Richelieu :* tel fut le nom dont la salle du Palais-Royal fut dès-lors décorée.

La première représentation de *Henri VIII*, tragédie en cinq actes, suivie de *l'Epreuve Nouvelle,* tel était le spectacle affiché pour ce grand jour (27 avril 1791.) Le rôle de Henri VIII était joué par Talma, celui de Cramer par Monvel ; M^{me} Vestris représentait Anne de Boulen ; la sensible et tendre Jeanne Seymour avait M^{lle} Desgarcins pour interprète. Cette solennité dramatique, avec les événements et les luttes si animées qui, depuis plusieurs mois, lui avaient servi de prélude, remuait les esprits au plus haut degré. C'était bien autre chose que l'ouverture d'un spectacle nouveau dans les conditions ordinaires : les deux partis allaient se retrouver en présence avec leur ardente hostilité.

Henri VIII est un ouvrage littéraire très supérieur à *Charles IX*. Là, Chénier laissait de côté l'allusion de circonstance qui peut convenir à un vaudeville, mais qui ne doit pas envahir les hautes régions de l'art et s'introduire dans les sujets historiques. Cette fois, l'auteur ne demandait pas son succès à des éléments étrangers ; il interrogeait sérieusement l'histoire, il ne cherchait qu'à intéresser et à toucher. Ce but, il l'atteignait dans plusieurs parties de sa tragédie nouvelle ; mais les côtés faibles étaient attendus

(1) M^{lle} Lange revint ensuite au théâtre qu'elle avait quitté, car on l'y voit créer, en 1793, le principal rôle dans *Paméla,* dont nous parlerons plus loin.

et guettés par une opposition très peu indulgente, que ne désarma pas le talent des principaux interprètes ; au contraire, les improbateurs auraient voulu, par-dessus tout, les envelopper dans la chute de l'ouvrage. Le succès fut donc fortement contesté, mais les représentations suivantes l'établirent.

Les malveillants, qui n'avaient obtenu qu'à moitié gain de cause contre la tragédie, se dédommagèrent sur la petite pièce. Il est vrai que le choix n'était pas heureux. *L'Epreuve nouvelle* est une de ces pièces de Marivaux que l'on pourrait comparer à des toiles d'araignée brodées en paillettes : spirituelles, si l'on veut, mais où l'esprit revêt des formes si fausses, si minaudières, si alambiquées, si quintessenciées, que l'on demanderait volontiers aux personnages d'être bêtes et de parler tout naturellement, plutôt que de vous imposer toute cette fatigue pour suivre et comprendre leurs petites finesses. La Comédie-Française affectionnait le répertoire de Marivaux, où ses beaux marquis, ses aimables marquises, ses élégantes soubrettes à dentelles se donnaient le plaisir de faire miroiter leurs jolis airs et leurs grâces raffinées ; mais les comédiens du Palais-Royal avaient besoin d'ouvrages plus francs, plus vrais, qui portassent mieux leurs acteurs. Dans Marivaux, la comparaison avec leurs adversaires du faubourg Saint-Germain ne pouvait que leur être défavorable, et c'est ce qui arriva. Dans cette représentation d'ouverture, ni Dugazon ni Grandmesnil ne jouaient, et les comédiens du lieu essuyèrent toutes les rigueurs de la portion malveillante du public, tellement que *l'Epreuve nouvelle* n'alla même pas jusqu'à la fin. Pour renvoyer ironiquement l'ex-théâtre des Variétés à son ancien domaine, les opposants demandèrent à grands cris *Ricco*, comédie-farce de Dumaniant, très plaisamment jouée par Beaulieu, que les destinées nouvelles du théâtre avaient mis à la retraite.

Malgré les orages de cette première soirée, la carrière était ouverte ; les écrivains avaient enfin cette seconde scène littéraire tant désirée, et qui, — circonstance singulière ! — était issue d'un petit spectacle du boulevard, des humbles tréteaux de Janot. Surtout, le théâtre de la rue de Richelieu devait attirer à lui les auteurs tragiques. Pour ce qui concerne l'autre genre, l'expérience venait de lui montrer sa position et sa voie. Dugazon et Grandmesnil, qui formaient la tête de la troupe comique, indiquaient, par la nature de leur talent, le répertoire à choisir. Joignons-leur Michot, attaché depuis quelques années au théâtre du Palais-Royal,

et qui se fit une juste réputation par la franchise et la rondeur de son jeu.

L'opposition qui s'était manifestée, opposition trop violente pour être purement littéraire et artistique, fut comme de l'huile jetée sur le brasier des inimitiés et des haines réciproques. Ce fut une recrudescence de polémique portée au dernier degré d'acrimonie. Palissot, chez qui la soixantaine n'avait pas refroidi l'ardeur batailleuse, tailla et aiguisa sa plume en faveur de Chénier, son ami. Chénier lui-même publia une lettre dans laquelle il accusait ouvertement la Comédie-Française d'avoir organisé une cabale ennemie, recrutée parmi ses garçons de théâtre, ses ouvreuses de loges, les laquais et les amants de ses actrices. La Comédie-Française ne demeura pas muette sous ces imputations, et les rétorqua dans des termes non moins personnels et non moins amers.

Ce qui valait mieux que cette réciprocité d'attaques et de gros mots, c'était l'émulation produite par la concurrence. De part et d'autre on lutta de travaux et d'efforts. On vit alors à la Comédie-Française une activité qui n'était guère dans ses habitudes quand elle régnait sans partage. Elle avait fort à faire pour ne pas rester en arrière de son jeune rival. En effet, nous voyons le théâtre de la rue de Richelieu donner, dans l'espace de trois semaines, trois nouveautés en cinq actes et en vers : *l'Intrigue Epistolaire*, comédie de Fabre d'Eglantine, le 15 juin ; *Jean Sans-Terre*, tragédie de Ducis, le 28 du même mois, et *Calas*, drame de Chénier, le 7 juillet.

Ducis, dont le caractère plein de dignité était demeuré en dehors des tristes querelles que nous avons retracées, avait deviné dans Talma l'interprète le mieux fait pour ses créations, ou, disons mieux, pour les créations de Shakspeare, qu'il s'efforçait de naturaliser sur la scène française, en se renfermant dans les proportions dont on n'avait pas encore l'idée de s'écarter. Ces tentatives, qui seraient de la timidité pour notre époque, elles étaient de l'audace pour celle de Ducis, et il convient de lui en savoir gré. *Hamlet* et *Macbeth*, joués avant Talma, devinrent entre ses mains comme son domaine de tous les temps. *Jean Sans-Terre* ne fut pas aussi heureux ; mais l'année suivante fut témoin du grand succès d'*Othello*, où Talma fit frémir spectateurs et spectatrices. Une voix cria : « C'est un Maure qui a fait » cela, ce n'est pas un Français! » Pourtant Ducis avait notablement adouci les hardiesses de l'original. Depuis ce temps, on en a vu bien d'autres.

Quant à Fabre d'Eglantine, livré bientôt tout entier aux passions des partis dont il devait être victime, ses sympathies politiques étaient d'avance acquises au théâtre nouveau. De plus, il avait en Dugazon l'interprète-né de son peintre grotesque, le personnage à effet de *l'Intrigue Epistolaire*. Dans *le Philinthe de Molière*, Fabre avait trouvé une des plus fortes conceptions de haute comédie qui soient au répertoire. Il faut que le mérite en soit bien réel pour n'avoir pas disparu sous un style souvent dur et incorrect jusqu'à la barbarie. *L'Intrigue Epistolaire*, écrite dans le genre comique, à peu près comme *le Philinthe* dans le genre sérieux, est loin de le valoir; mais Dugazon enleva le succès d'assaut (1).

Un détail remarquable à propos de *l'Intrigue Epistolaire*, c'est que, dans cette pièce, ce fut Talma qui joua l'amoureux. Au Théâtre-Français, il avait dû, comme nouveau-venu, associer aux personnages tragiques les Damis et les Valère; mais au théâtre de la rue de Richelieu, où il occupait une position aussi éminente qu'incontestée, il ne dédaignait pas, on le voit, de mêler à ses hautes et grandes créations un rôle de comédie qui n'est pas même en première ligne. Le 11 novembre suivant, une autre comédie de Fabre, en cinq actes et en vers, qui n'eut pas le succès de *l'Intrigue Epistolaire*, offrit chez Talma un semblable exemple de zèle et de variété dans son talent. Dans cette pièce, intitulée *l'Héritière ou la Ville et les Champs*, il représentait un marquis incroyable, et ce fut avec une légèreté, une vivacité comique faites pour soutenir l'ouvrage, s'il avait pu être soutenu. Nous ne savons si le Cléry de *l'Intrigue Epistolaire* et ce marquis comique, dans une pièce profondément oubliée, figurent sur les listes que l'on a dressées des créations de Talma, mais elles méritent par la singularité de n'y être pas omises. Dans la suite, on le vit jouer le personnage principal de deux comédies de Lemercier, *Pinto* et *Plaute*. Ne regrettons pas cependant que, dans la seconde moitié de sa carrière, il se soit exclusivement consacré à la tragédie, — car le Danville de *l'Ecole des Vieillards*, qu'il créa en 1823, ne tient guère au genre familier que par l'habit, et tend vers don Diègue bien plus que vers

(1) Membre de la Convention, ce fut Fabre d'Eglantine qui fut chargé, avec son collègue Romme, du travail relatif au nouveau calendrier. Il est singulier que l'auteur si dur, si rocailleux, si dépourvu d'oreille dans ses pièces, se soit montré bien meilleur poëte dans la création de ces noms de mois dont on ne saurait contester tout au moins la riche élégance et l'expressive harmonie.

Arnolphe ou Orgon. Acteur de comédie, Talma aurait eu des rivaux, et il n'en eut pas comme tragédien.

Au théâtre de la rue de Richelieu, la tragédie trouvait une autre supériorité ajoutée à celle de l'interprétation : c'était le soin apporté à toutes les parties de la mise en scène. Talma, qui, dans une position secondaire à la Comédie-Française, avait montré hardiment l'exemple de la vérité dans le costume, devait poursuivre d'autant mieux cette réforme sur une scène où il tenait le premier rang. Le théâtre Richelieu possédait, d'ailleurs, un acteur-peintre ou un peintre-acteur nommé Boucher, dont les études spéciales étaient extrêmement utiles pour ces détails importants, au lieu que le théâtre du faubourg Saint-Germain avait encore grand'peine à sortir de la vieille ornière. Malgré les succès très honorables de *Marius à Minturnes*, premier ouvrage d'Arnault, et de *la Mort d'Abel*, de Legouvé, la comédie était son épée de chevet, sa meilleure ressource. Dans *le Vieux Célibataire* de Colin d'Harleville, joué au mois de février 1792, la plus admirable exécution, jointe au solide mérite de l'ouvrage, triompha pour quelque temps d'une concurrence devenue de jour en jour plus redoutable, à mesure que les événements politiques marchaient.

En effet, le théâtre de la rue de Richelieu était chaudement soutenu et adopté par l'opinion qui allait sans cesse grossissant, montant, renversant, comme le flot débordé, toute résistance, ou, pour mieux dire, n'en trouvant plus devant elle. A la reprise de *Charles IX* sur la scène nouvelle, où cet ouvrage avait son droit de bourgeoisie d'avance bien acquis, succéda une autre pièce de Chénier, dont la couleur et l'intention encore bien plus prononcées, avaient suivi la progression des faits : c'était *Caius Gracchus*, œuvre tout animée du plus chaud républicanisme. *Caius Gracchus* fut joué dans le même temps que *le Vieux Célibataire*, cette comédie de vie privée, d'observation morale, tout étrangère aux ardeurs et aux orages du moment ; le contraste était bien marqué entre ces deux affiches rivales. Ce n'était pas que la Comédie-Française ne payât son tribut aux nécessités politiques, et par le nom de *Théâtre de la Nation*, qu'elle avait adopté dès la fin de 1789, et par quelques ouvrages de circonstance ; mais ces manifestations ne ressemblaient pas mal aux drapeaux et aux lampions que certaines gens mettent en enrageant à leurs fenêtres, le jour d'une révolution. Le parti dominant ne s'y trompait pas, et le théâtre de la Nation restait accusé du crime d'aristocratie au premier chef.

Il faut avouer que les partisans de l'ancien régime, qui, de leur côté, soutenaient de toutes leurs forces la ci-devant Comédie-Française, étaient quelquefois pour elle des amis très compromettants. Là, les applaudissements royalistes répondaient aux acclamations démocratiques de l'autre salle. Dans les tragédies de l'ancien répertoire, on saisissait avec transport les passages qui fournissaient quelque allusion en faveur de la royauté. Par exemple, dans la *Didon* de Lefranc de Pompignan, les vers suivants étaient couverts de bravos :

> Du peuple et du soldat la reine est adorée.
> ..
> Tout peuple est redoutable et tout soldat heureux,
> Quand il aime ses rois en combattant pour eux !

Cet autre vers était l'objet des mêmes acclamations :

> Les rois, comme les dieux, sont au-dessus des lois.

Cette maxime ultra-monarchique n'aurait pas, sans doute, paru trop forte à quelque despote oriental ou bien à Louis XIV, quand, au mépris de toutes les lois divines et humaines, il faisait légitimer et sanctionner ses désordres les plus scandaleux par la bassesse de la première magistrature du royaume ; mais une telle hyperbole ne pouvait qu'être répudiée par le vertueux prince à qui des amis trop zélés l'adressaient. C'est ainsi qu'un extrême en produisait un autre, et que l'exaltation de l'amour répondait à la violence des attaques.

La mémorable affaire de *l'Ami des Lois* acheva de déchaîner contre la Comédie-Française la haine du parti ultra-révolutionnaire.

Dans cette comédie, ou plutôt dans ce factum en cinq actes et en vers, Laya ne craignit pas de se prendre corps à corps avec ce parti, personnifié en Robespierre et Marat, qu'il désignait d'une manière fort transparente sous les noms de *Nomophage* et de *Duricrâne*. Conçue et écrite avec la chaleur, mais aussi avec la précipitation d'une œuvre de circonstance, *l'Ami des Lois* est moins une bonne pièce qu'une belle action. Sous ce dernier rapport, on doit honorer l'écrivain qui osa s'attaquer à de tels adversaires après le 10 août et les massacres de septembre, et dans le moment où allait s'ouvrir le procès du roi ; car *l'Ami des Lois* fut joué pour la première fois le 3 janvier 1793. Les comédiens qui s'associèrent à cet acte courageux ont droit à une part des éloges qu'il mérite.

L'Ami des Lois obtint un succès d'enthousiasme. Toutes les

nuances anti-anarchiques s'unirent avec transport dans une même protestation. Chaque salve de bravos était, faute de mieux, comme une bordée vengeresse à l'adresse des hommes de violence et de sang. Quelques-uns de ceux-ci essayèrent de s'opposer au cri public, mais ils furent réduits au silence.

Le coup avait porté. Dans sa fureur, la faction démagogique ne connut plus de bornes. Son quartier général était au club des Jacobins et à la Commune de Paris, dont le pouvoir balançait celui de la Convention elle-même. *L'Ami des Lois* y fut dénoncé comme un attentat, et le public qui l'avait acclamé comme un ramas d'ennemis de la Révolution et d'émigrés. Le 12 janvier, la cinquième représentation était affichée, quand un arrêté de la Commune la défendit. La lecture de cet arrêté, placardé dans Paris, ne fit que pousser plus ardemment la foule au théâtre. Ce cri mille fois répété : « *L'Ami des Lois! l'Ami des Lois!* » ébranle les voûtes de la salle. Les acteurs donnent lecture de l'arrêté de la Commune. On répond par des huées et des sifflets. Quelques individus essaient de lutter contre cette effervescence de réaction ; ils sont meurtris de coups et jetés à la porte. Le trop fameux Santerre, en uniforme de général et entouré d'un état-major digne de lui, croit qu'il va tout terrifier par son seul aspect ; il crie que la pièce ne sera pas jouée. Des troupes occupaient les alentours de la salle; au carrefour Bucy, étaient braquées deux pièces d'artillerie; mais, sous l'influence de cette espèce de courant électrique, de cette étincelle morale qui quelquefois se communique parmi les hommes rassemblés, la foule était ce soir-là dans une veine de courage que rien n'effrayait. Aux paroles et à l'attitude menaçante de l'ex-brasseur du faubourg Saint Antoine, répondent ces cris: « A la porte ! Silence ! A bas le *général mousseux* ! Nous vou» lons la pièce ou la mort ! » Santerre, furieux, se retire et court exhaler sa rage au conseil de la Commune, prétendant avoir reconnu de nombreux émigrés dans les rangs des spectateurs.

A son tour, Chambon, maire de Paris, dont le caractère méritait plus d'estime, essaie de faire écouter sa voix. Vains efforts! C'est la Convention même, alors en permanence pour le procès de Louis XVI, qui va être saisie de l'affaire. Une lettre énergique est immédiatement adressée par l'auteur de *l'Ami des Lois* à cette assemblée souveraine, tandis que le public reste, en permanence aussi, dans la salle, attendant le résultat. Séance tenante, un

rapport est fait et présenté par le député Kersaint, et la Convention, statuant aussitôt, met à néant l'arrêté de la Commune, comme contraire à la liberté théâtrale et constituant un abus de pouvoir. Cette décision, rapidement portée au théâtre, est accueillie par une acclamation immense; *l'Ami des Lois* est joué sans autre bruit que celui des bravos, et, à une heure du matin, le public se retire, victorieux et triomphant.

Le lendemain 13 janvier, on donnait *Sémiramis* et *la Matinée d'une jolie Femme*, petite pièce à l'eau de rose, de Vigée. *L'Ami des Lois* est redemandé. Au nom des comédiens, assez embarrassés et même effrayés de la situation, Dazincourt vient annoncer que l'auteur et le théâtre ont jugé à propos d'ajourner les représentations, jusqu'à ce que l'impression de l'ouvrage eût, par un examen plus calme, démenti les imputations dont il était l'objet; mais, sur l'insistance du public, il fallut promettre *l'Ami des Lois* pour le jour suivant.

De son côté, la Commune, voulant à tout prix supprimer la pièce, avait rendu un nouvel arrêté qui, sous prétexte de la tranquillité publique menacée, fermait provisoirement tous les spectacles. Le conseil exécutif provisoire cassa cet arrêté. Néanmoins, voulant ménager par un moyen terme un pouvoir rival du sien, il engagea les administrations théâtrales à ne pas jouer les ouvrages susceptibles de causer du trouble. La Commune s'arma de cette disposition et lança de nouveau l'interdit sur *l'Ami des Lois*.

Le public ne se tint pas pour battu. Le 14, au lieu de *l'Ami des Lois*, l'affiche annonçait *l'Avare* et *le Médecin malgré lui*. Comme l'avant-veille, des troupes et des canons cernaient le théâtre. La pièce proscrite n'en est pas moins réclamée à grand bruit. Comme l'avant-veille aussi, Santerre, qui veut prendre sa revanche, est couvert de huées et d'injures. Les comédiens ne pouvant contrevenir à une défense formelle et jouer un ouvrage qui n'est pas affiché, plusieurs jeunes gens s'élancent sur la scène, et la pièce y est lue au milieu des bravos. Mais cette lutte fut la dernière, et *l'Ami des Lois* disparut, pour n'être repris qu'après le 9 thermidor.

Désormais, il ne fallait plus qu'un prétexte pour proscrire la Comédie-Française elle-même. On le chercha dans un ouvrage qui semble, par son innocence, défier toute accusation: ce fut *Paméla*, comédie en cinq actes, imitée du roman de Richardson, par François de Neufchâteau. Jouée le 1^{er} août 1793, cette pièce parcourait tranquillement sa carrière,

quand, à la septième représentation, — le 2 septembre, anniversaire funeste, — un individu voulut protester contre les applaudissements donnés à une tirade en faveur de la tolérance religieuse, c'est-à-dire suspecte de *modérantisme*. Vigoureusement rappelé à l'ordre par les spectateurs, cet énergumène courut à la Commune dénoncer le théâtre de la Nation comme pervertissant l'esprit public par des ouvrages entachés d'aristocratie (un seigneur anglais, lord Bonfil, jouait dans *Paméla* un rôle honorable). La foudre ne se fit pas attendre. Dans la nuit du 3 au 4 septembre, les comédiens, hommes et femmes, furent arrêtés chez eux, jetés dans les prisons, et la Comédie-Française, qui datait de la fusion de 1680, fut fermée après cent treize ans d'existence.

Par cette catastrophe, le théâtre de la rue de Richelieu, qui avait pris, à la suite du 10 août, le nom de *Théâtre de la Liberté et de l'Egalité*, puis celui du *Théâtre de la République*, demeura seul maître du terrain. Les acteurs étaient alors organisés en société de compte à demi avec l'un des directeurs, Gaillard, son associé Dorfeuille s'étant retiré. Bien en cour auprès des terribles souverains de ce temps, le théâtre de la République ne cherchait que trop à justifier cette préférence. Deux de ses principaux acteurs entre autres, Monvel et Dugazon, se signalèrent tristement, en ces jours malheureux, par la violence de leurs paroles et de leurs actes. Le 25 octobre de l'année précédente, Dugazon, se faisant connaître comme auteur d'une manière doublement fâcheuse, avait donné une pièce en trois actes et en vers, intitulée *l'Emigrant ou le Père Jacobin*, dans laquelle il remplissait le principal rôle avec sa carte de jacobin à sa boutonnière. Le 30 octobre 1793, il en fit jouer une autre, *le Modéré*. La modération, chez un homme accomplissant d'ailleurs tous ses devoirs de citoyen, y était représentée comme un crime, et l'action d'un domestique dénonçant et faisant arrêter son maître pour ce crime d'un nouveau genre y était érigée en trait méritoire de civisme.

Mais à côté de ces déplorables productions et de bien d'autres pareilles qui souillèrent alors la scène, il en est une qui mérite la palme en son espèce : c'est *le Jugement dernier des Rois*, par Sylvain Maréchal, l'auteur du *Dictionnaire des Athées*. Cette œuvre monstrueuse, qui précéda de douze jours *le Modéré*, montrait tous les souverains de l'Europe, y compris l'impératrice Catherine de Russie, travestis en dégoûtantes caricatures, déportés dans une île

déserte, se battant entre eux comme des chiens affamés pour quelques morceaux de biscuit qu'on leur jette, et, finalement, dévorés par l'éruption d'un volcan. Le pape était représenté par Dugazon, et l'impératrice de Russie par Michot. Cette suprême expression d'un délire stupide et forcené ne pouvait manquer d'être applaudie ; malheur à qui se fût permis la moindre marque d'improbation ! L'époque même de *l'Ami des Lois* était dépassée ; on était en pleine Terreur. Flétrissons ces orgies d'une atroce démence ; mais gardons-nous, on ne saurait trop le répéter, d'en rendre responsables les grands principes qui en étaient, au contraire, la plus formelle condamnation, ces salutaires conquêtes qui sont demeurées, qui demeureront éternellement acquises à la France et à l'humanité tout entière, quand l'impure et sanglante écume est déjà bien loin de nous.

Pendant ces funestes jours, le théâtre de la rue de Richelieu donna pourtant un ouvrage dont la couleur républicaine était commandée par le sujet, et qui avait assez de valeur littéraire pour survivre aux circonstances : ce fut *Epicharis et Néron ou Conspiration pour la Liberté*, tragédie de Legouvé, jouée le 16 pluviôse an II (4 février 1794). C'est, croyons-nous, la meilleure et la plus forte parmi les œuvres dramatiques de l'auteur. Elle obtint un succès auquel purent s'associer les gens de goût qui se hasardaient encore dans les spectacles. Talma y contribua puissamment dans le personnage de Néron, que *Britannicus* lui conserva, et si admirablement tracé, après qu'*Epicharis*, malgré son mérite, eut disparu du répertoire.

Non seulement, en ce temps, plusieurs pièces anciennes étaient absolument proscrites comme contre-révolutionnaires, mais encore, — ce qui était pire, — il y en avait que l'on défigurait pour les mettre à l'ordre du jour. Le nom de Voltaire ne protégeait pas ses ouvrages contre cet inepte vandalisme. En face de l'échafaud permanent, il n'était pas permis de dire dans *Mahomet* :

> Exterminez, grand Dieu ! de la terre où nous sommes,
> Quiconque avec plaisir répand le sang des hommes.

Cette suppression était logique, alors que, dans *Caius Gracchus*, au fameux hémisticle : *Des lois et non du sang !* le conventionnel Albitte répondait de sa place : *Du sang et non des lois !* en jetant, comme un forcené, sa carte de représentant dans le parterre. On ne se bornait pas à mutiler les vieux chefs-d'œuvre : des rapiéceurs ignares

osaient y coudre des vers et des scènes de leur façon. Tel fut le sort de *la Mort de César*. Le troisième acte fut refait, en supprimant le discours d'Antoine et la réaction qu'il produit dans l'esprit mobile de la foule populaire. Ce fut Gohier, depuis membre du Directoire, qui se chargea intrépidement d'exécuter cette besogne Un travail semblable fut pratiqué dans le dernier acte de *Tartufe*. Dans la partie d'échecs du *Bourru bienfaisant*, Géronte ne disait plus : *Echec au roi*, il disait : *Echec au tyran*. Les titres nobiliaires de *duc*, de *marquis*, de *comtesse*, etc., et même les mots de *monsieur*, de *madame*, étaient remplacés par *citoyen* ou *citoyenne*, souvent au grand préjudice de la mesure ou de la rime. Enfin, ce qui blessait tant soit peu cette exactitude du costume dont le théâtre de la rue de Richelieu se faisait honneur, les héros et les héroïnes de l'antiquité, aussi bien que les personnages de comédie, ne paraissaient pas sans être décorés d'une cocarde ou d'un ruban aux couleurs nationales, moins bien placées, il faut en convenir, sur le casque d'Achille ou sur le corsage d'Hermione que sur le victorieux chapeau des soldats de la République.

Ce n'était pas assez pour le théâtre de la République d'avoir vu violemment supprimer la scène rivale : plusieurs des acteurs du théâtre de la Nation vinrent, bon gré, mal gré, renforcer encore sa troupe : c'étaient M^{lle} Joly, Dupont, Larochelle, Vanhove et M^{me} Petit-Vanhove, sa fille (1). Jetés dans les prisons comme leurs camarades, ils obtinrent leur liberté sous condition expresse d'entrer au théâtre de la rue de Richelieu, auquel cette persécution produisit ainsi double bénéfice. Quand M^{lle} Joly parut pour la première fois sur cette nouvelle scène, dans Dorine de *Tartufe*, elle ne put retrouver sa verve et son entrain accoutumés, tant elle avait le cœur serré par la pensée de ses camarades restés sous les verrous et voués peut-être à l'échafaud.

Associant deux positions souvent peu compatibles, quelques-uns des comédiens de la rue de Richelieu occupaient des fonctions publiques, et pénétrés de leur importance extra-théâtrale, ils se mettaient à l'aise avec les devoirs de leur état. Plus d'une fois, quand le rideau ne se levait pas à l'heure annoncée, on vint répondre aux réclama-

(1) Dupont, mort il y a peu d'années, dans un âge très avancé, était le père de M^{lle} Dupont, l'excellente servante de Molière, maintenant sociétaire retraitée du Théâtre-Français. — M^{me} Petit-Vanhove devint, ayant divorcé, la femme de Talma.

tions du parterre que l'absent était retenu ailleurs pour l'intérêt de la patrie, et cette raison était sans réplique. Un soir, un de ces comédiens-fonctionnaires, se trouvant ainsi en retard, vint, sans plus de façon, remplir en uniforme national son rôle de Lafleur ou de Crispin.

Cependant cette position si favorisée allait cesser pour le théâtre de la République. Le 9 thermidor approchait ; le contre-coup de cette journée mémorable se fit énergiquement sentir dans tous les théâtres ; mais, dans aucun, il ne fut aussi violent que dans celui où le régime renversé avait reçu et donné des témoignages de sympathie si particuliers. Ce fut un revirement ou, comme on dirait dans le langage de l'art dramatique, une contre-partie qui rappela sans doute à plus d'un habitué le vers de Molière :

Juste retour, monsieur, des choses d'ici-bas !

Tandis que les acteurs du théâtre de la Nation, sortis des prisons où ils avaient vu la mort de bien près, rouvraient leur salle, acclamés et fêtés, la tempête la plus violente assaillait leurs adversaires naguère triomphants. La couleur fort prononcée qu'avait arborée le théâtre de la rue de Richelieu pendant le règne de la Terreur, la faveur dont il avait joui de la part d'hommes voués désormais à l'exécration publique, c'étaient là déjà des titres suffisants de réprobation au lendemain du 9 thermidor, sans compter les faits particulièrement reprochés à plusieurs de ses acteurs.

Les premiers éclats de l'orage tombèrent sur Fusil, qui doublait Dugazon dans l'emploi des comiques. A Lyon, sous Collot d'Herbois, il avait été membre du Comité révolutionnaire qui ordonna les épouvantables boucheries dont cette malheureuse cité était encore toute saignante. Quand il entra en scène, un cri d'horreur s'éleva de toutes parts. Pour ajouter à ce soulèvement de réprobation, un jeune homme, se dressant debout sur une banquette, lut avec un accent indigné le jugement signé par Fusil, qui avait fait périr son père. Quelques spectateurs exigent que Fusil chante *le Réveil du Peuple*, cet hymne vengeur de la réaction anti-terroriste. Tremblant de frayeur et d'une voix mal assurée, il essaie d'obéir ; mais, après le premier couplet, on appelle Dugazon et le directeur Gaillard. Talma se présente pour annoncer qu'ils sont absents. Des applaudissements l'accueillent. Sur la demande du public, il lit *le Réveil du Peuple*, qui aurait paru souillé en passant par la bouche de Fusil, et celui-ci, pendant la lecture, tenant un flambeau

pour éclairer Talma et courbé sous l'indignation publique, semblait un criminel attaché au pilori (1).

Quelques jours après, Dugazon eut son tour. Son exaltation sans frein et ses productions de circonstance, surtout celle qui dénonçait la *modération* comme un crime capital, le signalaient trop bien à cette justice distributive. Plus hardi que son camarade, il répondit à l'orage qui l'accueillait en lançant, comme un défi, sa perruque dans la salle, et il disparut sans autre adieu. Aussitôt plusieurs spectateurs, relevant ce gant d'un nouveau genre, s'élancèrent sur le théâtre pour châtier une insolence pareille; mais le coupable ne les avait pas attendus. Ce nouveau tort de Dugazon n'était pas propre à faire oublier les anciens.

Talma, que la réaction avait d'abord épargné, ne demeura pas à l'abri de ce mouvement de l'opinion, trop violent pour être toujours juste. Des ennemis particuliers profitèrent de l'entraînement des esprits et lui jetèrent une accusation terrible, celle d'avoir profité de son crédit pour provoquer la persécution contre ses anciens camarades du théâtre de la Nation. Un soir, en paraissant dans *Epicharis*, il entendit s'élever des murmures improbateurs. Gardant son sang-froid, il s'avança et prononça ces paroles : « Ci-
» toyens, j'avoue que j'ai aimé et que j'aime encore la
» liberté; mais j'ai toujours détesté le crime et les assas-
» sins: le règne de la Terreur m'a coûté bien des larmes,
» et la plupart de mes amis sont morts sur l'échafaud. Je
» demande pardon au public de cette courte interruption;
» je vais tâcher de la lui faire oublier par mon zèle et par
» mes efforts. »

Cette justification obtint un plein succès. Elle fut noblement complétée peu après par la publication de la lettre suivante :

« Paris, 3 germinal an III.

» Ce fut à l'époque même de notre persécution que je reçus de Talma (que je ne voyais plus depuis longtemps) des marques d'un véritable intérêt.

» Je les jugeai si peu équivoques, qu'elles firent disparaître les légers nuages de nos anciennes divisions et nous rapprochèrent. Je m'empresse de rendre cet hommage à la vérité : puisse-t-il détruire une inculpation que je ne savais

(1) Ce fut la femme de Fusil, attachée au Théâtre-Français de Moscou, qui recueillit et adopta, dans la retraite de Russie, cette jeune fille, Nadèje Fusil, surnommée *l'Orpheline de Vilna*, et morte à Rouen à la fleur de l'âge, après avoir joué sur différents théâtres de Paris et des départements..

pas même exister ! Je ne concevrai jamais qu'un artiste spécule froidement sur la ruine des autres, et je pense que Talma n'était pas alors plus disposé à profiter de nos dépouilles que nous ne le serions aujourd'hui à bénéficier des siennes. Je dis *nous* sans avoir consulté mes camarades, mais je le dis avec la certitude de n'en être pas désavouée.

» Louise CONTAT. »

Accueillis avec une grande faveur, comme nous l'avons vu, lorsqu'ils reparurent sur la scène du faubourg Saint-Germain, les ci-devant Comédiens-Français n'avaient pu longtemps fixer le public dans un quartier d'où tendaient dès-lors à l'éloigner de nouvelles habitudes. Ils acceptèrent les propositions du directeur de Feydeau et alternèrent sur ce théâtre avec la troupe d'opéra-comique. Cette situation dépendante blessa et fatigua bientôt quelques-uns d'entre eux, surtout les interprètes de la tragédie, genre que le directeur négligeait comme moins productif que la comédie. Sous l'impulsion de Mlle Raucourt, ils tentèrent de reconstituer le Théâtre-Français sur ses anciennes bases dans la salle de la rue de Louvois ; mais le plan de réunion générale qu'ils proposèrent ne put se réaliser, et ce fut avec une troupe incomplète que se fit, le 25 décembre 1796, l'ouverture du nouveau spectacle, inauguré par *Iphigénie en Aulide*.

L'existence n'en fut pas longue. Un jour, l'impopularité du Directoire s'y manifesta d'une manière sanglante pour l'un de ses membres. Dans une petite comédie de l'ancien répertoire, *les Trois Frères rivaux*, de Lafont, ces mots adressés à un valet : « Monsieur Merlin, vous êtes un » coquin, » excitèrent une salve de bravos qui redoublèrent à cette autre apostrophe : « Monsieur Merlin, vous finirez » par être pendu. » Les comédiens du théâtre Louvois, fort innocents de cette allusion, en furent pourtant cruellement punis, d'autant que déjà les hommes qui occupaient le pouvoir leur étaient peu favorables. Au 18 fructidor, leur salle fut brutalement fermée. Réunis à quelques acteurs nouveaux, dont Picard faisait partie, ils se réfugièrent à la salle du faubourg Saint-Germain, restaurée par une compagnie et devenue salle de concert sous le nom grec d'*Odéon*, qu'elle a conservé depuis. Ces proscrits nouveaux y débutèrent au commencement de 1798, luttant courageusement par leur activité, par la verve féconde de Picard, auteur et comédien à la fois, contre le désavantage de leur situation.

Quant au théâtre de la République, même après les pre-

mières ardeurs de la réaction thermidorienne, il avait vu la faveur générale s'attacher avec une préférence soutenue à ses concurrents de Feydeau, qui avaient à la fois pour eux la sympathie politique envers des proscrits de la veille et le plaisir de retrouver des talents éminents dont on avait été privé. Néanmoins, la scène de la rue de Richelieu donna, pendant cette période, quelques ouvrages de mérite. Nous citerons l'*Abufar*, de Ducis; l'*Œdipe chez Admète*, du même auteur, réduit ensuite en trois actes sous le titre d'*Œdipe à Colonne*; le *Quintus Fabius*, de Legouvé, et surtout l'*Agamemnon*, de Lemercier (24 avril 1797), la meilleure tragédie qui eût été jouée depuis les bonnes pièces de Voltaire, et qui, dans un auteur de vingt-cinq ans, faisait espérer un nouveau maître.

A propos de cette pièce, notons une remarquable singularité. Voici un auteur qui, à vingt-cinq ans, donne un ouvrage où le mérite original et l'habile imitation des anciens s'unissent de la manière la plus heureuse, un ouvrage qui se distingue par les qualités de style non moins que par l'intérêt et l'effet scénique. Eh bien! dans la suite, pendant une longue et très féconde carrière littéraire, cet auteur ne retrouve pas une seule fois ce rare bonheur de sa jeunesse et ne compte plus guère que des chutes. Son style, qui joint, dans *Agamemnon*, la pureté à l'énergie, vient à tomber dans la dureté, l'incorrection, la bizarrerie la plus malheureuse. Au surplus, le siècle dernier avait offert déjà, dans la comédie, l'exemple d'une exception analogue. Les comédies de Piron, sauf une seule, sont également défectueuses au double point de vue de la composition et du style; elles sont même au-dessous de ses tragédies. Or, au milieu d'une douzaine de mauvaises pièces qui le laisseraient confondu dans la foule des plus médiocres auteurs, Piron a eu le bonheur d'en faire une, *la Métromanie*, qui vivra autant que la littérature française, et qui n'a pas laissé moins de vers-proverbes que *Tartufe* ou *le Misanthrope*. Cet homme, qui, partout ailleurs, écrit si mal, a déployé ici, pendant cinq actes, toutes les qualités du style comique, en y joignant, dans certaines scènes, l'élévation et le coloris brillant de la poésie. Voyez si ce n'est pas là, comme nous le disions, un double phénomène, un double cas littéraire fort curieux: *la Métromanie* et *Agamemnon*.

Le grand succès de la tragédie de Lemercier, où Talma se fit une belle création de plus, celle d'Egyste, ne fut pour le théâtre de la République qu'un retour de bonheur passager. Quelques mois après, abandonné de plus en plus, il

touchait à son agonie. Enfin, au mois de janvier 1798, ses acteurs n'eurent d'autre ressource que d'accepter les propositions de Sageret en se réunissant, sous sa direction, aux Comédiens-Français du théâtre Feydeau, qui cumula ainsi la tragédie, la comédie et l'opéra-comique. Dugazon seul vit d'anciens griefs le poursuivre sur cette nouvelle scène. Il y parut pour la première fois dans le valet des *Fausses Confidences*. Ces mots adressés à son personnage : « Que viens-tu » faire ici ? Nous n'avons pas besoin de toi ni de ta race de » canaille ! » lui furent appliqués par des applaudissements qui durent très peu flatter son oreille. Cependant la majorité des spectateurs se prononça pour un généreux oubli ; mais cette amnistie n'obtint que lentement et avec peine la satisfaction générale.

Le directeur Sageret, ébloui par la prospérité, avait un fardeau déjà trop lourd et qu'il rendit plus pesant encore. Tout en gardant le théâtre Feydeau, qu'il réserva exclusivement pour l'opéra-comique, il loua tout ensemble la salle de la rue de Richelieu et l'Odéon, où Mlle Raucourt et ses compagnons de fortune n'avaient pu se soutenir. Sageret les engagea pour son compte et entreprit, avec ces deux salles, de créer un Théâtre-Français en partie double, pour ainsi dire. Les acteurs, sans être attachés spécialement à un des deux théâtres, jouaient tour à tour sur l'un et sur l'autre, et quelquefois dans la même soirée. En ce cas, aussitôt la pièce finie, il leur fallait partir en toute hâte et passer au plus vite le Pont-Neuf (aucune communication plus directe n'existant alors), afin d'arriver dans l'autre quartier assez promptement pour leur entrée en scène. On conçoit tout ce que l'art et les artistes devaient perdre à une semblable exploitation, qui rabaissait les interprètes de Corneille et de Molière à la condition des comédiens nomades de l'ancienne banlieue (1).

Outre les autres inconvénients d'un arrangement pareil, les frais étaient énormes et achevèrent bientôt d'écraser l'imprudent entrepreneur. Malgré toutes sortes d'expédients, cette gestion multiple ne dépassa pas quatre mois, et, le 24 janvier 1799, le théâtre de la République ferma de nouveau ses portes.

Quant à l'Odéon, une partie des comédiens, à la tête desquels se mit Picard, n'avaient pas attendu jusque-là

(1) Il y a un peu plus de vingt ans, le Théâtre-Français fit à l'Odéon un nouvel essai du même genre, mais l'expérience ne tarda pas à l'y faire renoncer.

pour se séparer d'un directeur qui ne les payait plus, et ils s'étaient remis courageusement à exploiter en société ce sol peu fécond. La vogue exceptionnelle du drame allemand de *Misanthropie et Repentir* leur vint fort à propos en aide ; mais dans la nuit du 18 au 19 mars 1799, à la suite de la première représentation de *l'Envieux*, comédie en cinq actes et en vers de Dorvo, un affreux désastre frappa les malheureux comédiens. Le lendemain matin, cette belle salle de l'Odéon, dévorée par les flammes, n'offrait plus que des murs noircis et des ruines fumantes.

Ainsi, après avoir eu à la fois trois théâtres jouant le répertoire de la Comédie-Française, Paris n'en avait plus un seul. Ce fut alors qu'un administrateur, ami des lettres et homme de lettres lui-même, François de Neufchâteau, ministre de l'intérieur, s'occupa de rassembler en un seul faisceau tous les débris épars de l'ancien Théâtre-Français et de le reconstituer sur des bases solides. C'est un fait à remarquer que la Comédie-Française, qui s'était fermée sur les représentations de *Paméla*, dut sa renaissance à l'auteur de cette même pièce. Cependant, la plupart des écrivains dramatiques se réunirent pour protester contre les inconvénients que ramènerait le monopole d'un théâtre unique. Entre autres signatures, cette protestation reçut celle de Beaumarchais, alors mourant, et qui, promoteur des premiers essais d'association défensive entre les auteurs, faisait, en faveur de la même cause, son dernier acte de vie ; mais la pétition n'en demeura pas moins vaine pour le moment, et le vœu qu'elle exprimait ne devait être exaucé qu'incomplètement deux ans plus tard, par la réouverture du théâtre Louvois, autorisé à jouer seulement la comédie. La salle de la rue de Richelieu fut choisie pour devenir le Théâtre-Français définitif. L'organisation, poursuivie avec activité par le commissaire du gouvernement Mahérault, fut terminée en quelques semaines, et l'ouverture solennelle eut lieu le 11 prairial an VII (31 mai 1799), par *le Cid* et *l'Ecole des Maris*.

Bientôt, plusieurs brillants débuts, ceux de Lafon, de Mlle Duchesnois, de Mlle Georges, vinrent ajouter des talents nouveaux à la phalange tragique dont Talma était le chef, et où l'on comptait Monvel, Saint-Prix, Mlle Raucourt. Dans la comédie, Mlle Mars, jeune ingénue, presque inaperçue à Feydeau, développait les qualités exquises que nous avons pu admirer encore. Elle forme, en quelque façon, le trait-d'union entre notre époque et l'autre siècle dramatique, puisque sa carrière commença auprès de

Molé, le représentant le plus complet de la Comédie-Française d'autrefois. Mort le 11 décembre 1802, Molé fit donc partie pendant trois ans de la nouvelle société. Groupez autour de lui Fleury, Dazincourt, Dugazon, Grandmesnil, Larochelle, les deux Baptiste, Michot, Damas, Armand, MM^{mes} Contat, Devienne, Mars, Mézeray, et vous jugerez, sans doute, que ce moment fut le plus beau, par la réunion des talents, qu'ait eu notre première scène littéraire depuis sa création.

Soixante-et-un ans se sont écoulés, et il est à remarquer que, seul parmi tous les spectacles de Paris, le Théâtre-Français occupe aujourd'hui le même local où il a vu le siècle commencer. L'intérieur de la salle a plusieurs fois subi des modifications, notamment en 1822. Félicitons-nous de l'aspect plus monumental qui va lui être donné au dehors, car il convient que le Théâtre-Français s'annonce aux yeux de l'étranger comme une grande institution nationale. D'une autre part, on doit en avoir la ferme assurance, rien ne sera négligé pour que cette promesse extérieure soit fidèlement tenue sous tous les rapports, pour que l'art dramatique, dans sa haute expression, honore l'édifice qui lui est consacré; en un mot, pour que le culte soit digne du temple.

(Extrait du *Journal de Rouen*.)

Rouen. — Imprimerie de D. Brière, rue Saint-Lô, n° 7.

www.ingramcontent.com/pod-product-compliance
Lightning Source LLC
Chambersburg PA
CBHW030118230526
45469CB00005B/1704